U0044645

感恩致謝

- 向購買這本漫畫的人說聲謝謝，你們的支持是我們的原動力。

- 向全國辛勞的醫護人員致敬，希望這本漫畫能為大家帶來歡笑，也讓民眾能更了解醫護人員的酸甜苦辣與心聲。

- 謝謝文化部、國藝會、桃園市政府文化局和動漫界各位師長們的指導與肯定，我們會繼續加油的！

- 感謝千業印刷、白象文化、大笑文化、無厘頭動畫、小Ｐ與815等人長期以來的鼓勵與幫忙。感謝：小殘、曉鳳、又萱、峯立、綉勤、瑋羚等人協助校對。

- 感謝桃園療養院、台大醫院、中國醫藥大學、聖保祿醫院及迎旭診所大家的照顧。

- 感謝《中國醫訊》、北榮《癌症新探》季刊、《精神醫學通訊》等刊物連載醫院也瘋狂。

- 最後要感謝我的家人及親朋好友，我若有些許成就，來自於他們。

大家的肯定與鼓勵

2013 榮獲文化部藝術新秀。

2014 出版台灣第一部本土醫院漫畫。

2014 新北市動漫徵件優選。

2014 台灣漫畫最高榮譽【金漫獎】入圍。(第一集)

2014 台灣自殺防治漫畫全國特優第一名。

2014 歌曲榮獲文創之星全國第三名及最佳人氣獎。

2014 日本「手塚治虫紀念館」交換創作。

2015 台灣漫畫最高榮譽【金漫獎】入圍。(第二集與第三集)

2015 日本東京國際動漫展交流 (日文版第一集)。

2015 獲選國家「中小學推薦優良課外讀物」。

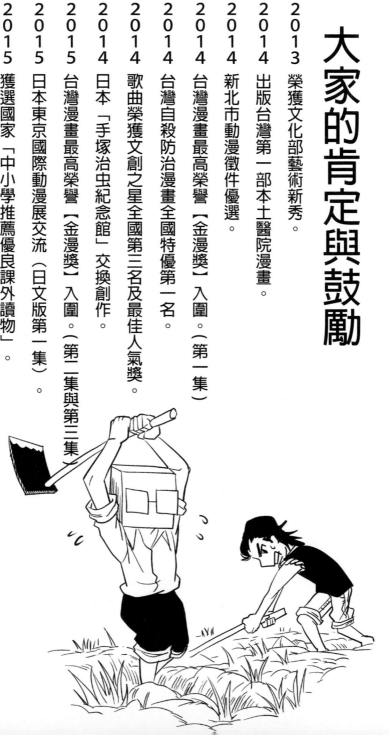

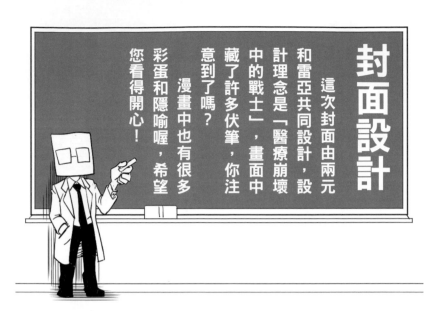

封面設計

這次封面由兩元和雷亞共同設計，設計理念是「醫療崩壞中的戰士」，畫面中藏了許多伏筆，你注意到了嗎？

漫畫中也有很多彩蛋和隱喻喔，希望您看得開心！

第1梗：悼念SARS殉職人員

封面中的加藤一醫師手持象徵醫療的紅色十字架，上面刻著【Don't Forget SARS】（不要忘記SARS）和【林永祥、陳靜秋、林佳鈴、林重威、鄭雪慧】等人的姓名，他們是民國九十二年時台灣因SARS災難而殉職犧牲的醫療人員。

第2梗‥白袍與十字架構成【4】

封面上染血的白袍因風飄起，剛好跟紅色十字架構成一個數字4，象徵是醫院也瘋狂的第四集。

第3梗‥背後虎視眈眈的金老大

在封面的左上背景中，若您仔細看，可以看到倒塌的白色巨塔上站著一個陰森的人影，他正是推殘醫療的背後黑手-金老大院長，在第四集的宣傳動畫片中，黑影的頭會發出耀眼反光，這是線索之一，暗示著金老大的光頭反光。

第4梗‥藍色火焰手掌

封面背景是藍色火焰，仔細一看會發現是其實一隻伸出五指的火焰手，想從背後抓住偷襲正在前面戰鬥的醫療人員，象徵真正的幕後黑手，並同時暗示之後的第五集蠢蠢欲動。

第5梗‥雷亞出現在標題

在封面的【醫院也瘋狂】標題中，在【瘋】的字上面，有一個指向前方的人物剪影，這正是第一集封面中雷亞勇往直前的姿勢。

聯合熱情推薦

「雷亞用自嘲幽默的角度畫出台灣醫護人員的甘苦談，莞爾之餘也讓大家發現：原來許多基層醫護人員不是養尊處優的天龍人，而是蠟燭兩頭燒的血汗勞工啊！」

—蘇微希（台灣動漫畫推廣協會理事長）

「生活需要智慧也需要幽默，《醫院也瘋狂》探索了杏林趣談，也反諷了專業知能，角色的生命活化了思維空間。漫畫呈現不一樣的敘事形式，創意蘊含於方寸之間，值得玩味。」

—謝章富（台灣藝術大學教授）

「創作能力，是種令人羨慕的天賦，但我更佩服的，是能善用天賦去關心社會、積極努力去讓生活中的人事物乃至於世界變得更美好的人，而子堯醫師，就是這樣的人。」

—賴麒文（無厘頭動畫創辦人）

「醫療界常給民眾冷漠隔離的錯覺，因為這份疏離感，讓醫界內部想發起的改革常難以獲得民眾大力支持。希望能藉著子堯的漫畫，讓社會大眾更了解醫界的現況，進而支持醫療改革。」

—好運羊（外科醫師）

「超爆笑的《醫院也瘋狂》又出新的一集了！梗這麼多到底是哪來的啊！（狀態表示超羨慕）」

——急診女醫師其實·（急診主治醫師）

「好友兼資深鄉民的雷亞，用漫畫寫出這淚中帶笑的醫界秘辛，絕對大推！」

——Ｚ９神龍（網路達人）

「超好看！」

——上班看冰與火之歌、ＮＢＡ和日本旅遊最新情報之誰奈我何霸氣王高晞草

「漫畫好笑，人更好笑！」

——肚子大大的大肚子大大張航肚

「雷亞的創作風格與胖元的搞笑畫風，這組合讓我看到了醫學漫畫界的卓別林。」

——跟醫護一樣爆肝的苦命高姓工程師

推薦序 （黃榮村）

善良熱情的醫師才子

子堯對於創作始終充滿鬥志和熱情，這些年來他的努力逐漸獲得世界肯定，他獲得文化部藝術新秀、文創之星競賽全國第三名和最佳人氣獎、入圍台灣漫畫最高榮譽「金漫獎」、甚至創作還被日本譽為是「台灣版的怪醫黑傑克」。他不斷創下紀錄、超越過去的自己，身為他過去的大學校長，我與有榮焉。他出版的台灣本土醫院漫畫《醫院也瘋狂》，引起許多醫護人員的共鳴。漫畫就像寫五言或七言絕句，一定要在短短的框格之內，交待出完整的故事，要能有律動感，能諷刺時就來一下，最好能帶來驚奇，或最後來一個會心的微笑。

醫學生在見實習時有幾個特質，是相當符合四格漫畫特質的：包括苦中作樂、想

辦法紓壓、培養對病人與周遭事物的興趣及關懷、團隊合作解決問題、對醫療體制與訓練機制的敏感度且作批判。

子堯在學生時，兼顧專業學習與人文關懷，是位多才多藝的醫學生才子，現在則是一位對人文有敏銳觀察力的精神科醫師。他身懷藝文絕技，在過去當見實習醫學生期間偶試身手，畫了很多漫畫，幾年後獲得文化部肯定，頗有四格漫畫令人驚喜的效果，相信日後一定會有更多令人驚豔的成果。我看了子堯的四格漫畫後有點上癮，希望他日後能成為醫界一股清新的力量，繼續為我們畫出或寫出更輝煌壯闊又有趣的人生！

黃榮村

前中國醫藥大學校長

前教育部部長

推薦序（陳快樂）

才華洋溢的熱血醫師

在我擔任衛生署桃園療養院院長時，林子堯是我們的住院醫師，身為林醫師的院長，我相當以他為傲。林醫師個性善良敦厚，為人積極努力且才華洋溢，被他照顧過的病人都對他讚譽有加，他讓人感到溫暖。林醫師行醫之餘仍繫心於醫界與台灣社會，利用有限時間不斷創作，迄今已經出版了四本精神醫學書籍和四本漫畫，而這本《醫院也瘋狂》第四集，更是許多人早已迫不及待要拜讀的大作。

《醫院也瘋狂》利用漫畫來道盡台灣醫護的酸甜苦辣、悲歡離合及爆笑趣事，讓醫護人員看了感到共鳴，而民眾也感到新奇有趣。林醫師因為這系列相關作品，陸續榮獲文化部藝術新秀、文創之星大賞與入圍金漫獎，相當令人讚賞。

另外相當難得的是，林醫師在還是學生時，就將自己的打工所得捐出，成立「舞劍壇創作人」，舉辦各類文創活動及競賽來鼓勵台灣青年學子創作，且他一做迄今就是十五年，現在很少人有如此高度關懷社會文化之熱情。如今出版了這本有趣又關心基層醫護人員的漫畫，無疑是讓林醫師已經光彩奪目的人生，再添一筆風采。

陳快樂

（前心口衛生司司長、前桃園療養院院長）

作者序（林子堯）

用「漫畫」來「漫話」人間

《醫院也瘋狂》第四集在我和兩元一起努力創作一年後終於出版了！這一年來，我們成長了許多。除了出版第四集漫畫以外，我們製作了五篇精彩的短動畫、代表台灣到日本東京國際動漫展交流、拜會日本東京中華學校、獲得國家「中小學優良課外讀物推薦」、於桃園國際動漫大展有主題館、並再次入圍2015台灣漫畫最高榮譽「金漫獎」。

相當感謝各位前輩與朋友們的支持與鼓勵，也要感謝文化部、國藝會和桃園市政府文化局的指導，謝謝！我們會繼續努力用「漫畫」來「漫話」人間，讓大家知道台灣本土的有趣故事。

飲水須思源，最後仍再一次向大家表示感謝、感恩及感念。

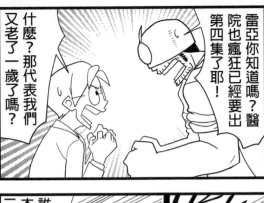

雷亞你知道嗎？醫
院也瘋狂已經要出
第四集了耶！

什麼？那代表我們
又老了一歲了嗎？

註：二八佳齡，指的是十六歲。

準備開始

誰跟你老一歲！
本小姐可是永遠的
二八佳齡！

這一集我們有
更多精彩有趣
的故事喔！

雷亞才開場就被掛了！

感謝大家
支持台灣
原創漫畫
！

祝您看得開心！

天兵醫學生成員介紹

政傑

體格強壯，充滿正義感，生氣時會變身。

雷亞

個性粗枝大葉、反應遲鈍，常會做出無厘頭的搞笑事情、愛吃。

LD

冷靜精明，總是副酷臉。

歐君

火爆小辣椒，聰明伶俐、個性火爆。

歐羅

個性豪爽、虎背熊腰，喜歡摔角和打扮成假面騎士。

龜

總是笑臉迎人，喜歡打排球。

皮卡

羽扇綸巾，風流倜儻，文學造詣高，喜歡吟詩作對。

蘇董

服裝黑白分明，精通情報蒐集。

周哥

足智多謀，電腦天才。

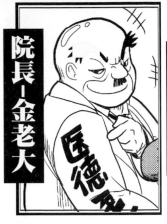

院長－金老大

喜怒無常，滿口仁義道德卻常壓榨基層醫護人員。口頭禪是「你們這些醫師沒醫德！」

金老大年輕時是台灣外科「三大神刀」之一，後來歷經一連串可怕事件後，外表與個性都產生了劇烈改變。

急診－龍主任

個性剛烈，身懷絕世武功。

精神科－崔醫師

心思縝密、沉穩內斂，喜愛養蛇。

外科－丁丁主任

外科主任，舌燦蓮花、好大喜功、嗜酒如命。

護理師－雅婷

新手護理師，心地善良溫柔。

護理師－欣怡

資深護理人員，個性直率不畏惡勢力。

藥商－謎零

神秘女子，時常向醫院推銷藥物或器材。

外科－總醫師

個性陰沉冷酷，一直升不上主治醫師，每個人都忘記他的名字。

內科－李醫師

混血金髮帥哥，帥氣輕佻，個性好色。

加藤醫師

個性幽默風趣，醫學生們喜愛的學長，刀法出神入化，總是穿著開刀服和戴口罩。

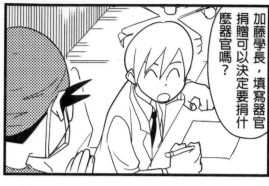

器官捐贈

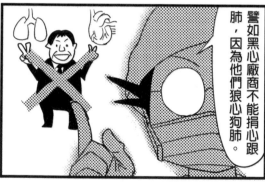

寄生蟲課

條蟲是種寄生蟲，牠會寄生在宿主的腸道中，外型很像陽春麵。

そそそ～
驚
發呆
蠕動
寄生蟲課中

在一些沒煮熟又未經妥善處理的肉類裡，可能會有條蟲，因此食物盡量要熟食。

LD你怎麼不吃？

你肚子痛嗎？好可惜，這家陽春麵超好吃的說！

唏噜～
唏噜～
下課後

老闆太好吃了！我還要加點兩碗陽春麵！再加點兩盤生魚片！

這兩個人根本沒有在上課嘛⋯⋯

身價暴漲

林醫師第一次拍微電影，幫台博館拍的【核桃山之戀】榮獲全國佳作。

微電影得獎

感謝各界親朋好友的大力幫忙！

小高

大東

嘉彬

哲哲

第二部微電影【反正】是醫院也瘋狂真人版電影前傳喔！大家敬請期待。

主角是這位仁兄…當年還有頭髮的時候。

你說誰沒頭髮啊！

元旦四天連假，醫護人員輪流值班。

元旦值班

楊前顧問等等會來視察醫院，大家記得要跟他說些羊年吉祥話！

值班整晚沒睡。

大家元旦快樂！我睡過頭遲到不好意思，祝大家羊年行大運！

羊奉陰違

祝羊入虎口

盡出羊相

面面具盜

不覺得冷

雷亞,現在才17度你就穿那麼多啊?

沒辦法,我如果穿太少很容易感冒。

雷亞你太虛啦!像我一點都不覺得冷!

……你是哪位啊?

頭上有飛鏢飾品,是歐君吧…

飛鏢→

天生勞碌命

啥!!

千萬不能

LD快住手啊！

千萬不能睡覺時用手機聽音樂啊，很可怕的啊！

為何？

緊張

莫非是電磁波會傷腦？

不，是隔天手機會沒電喔。

超可怕

我看沒電的是你的大腦吧！

震怒!!

國小時寒暑假

寒暑假

國中時寒暑假

高中寒暑假時

當實習醫學生之後

寒暑假？那是啥？
好像在哪聽過？

堆積如山的病歷

等等…我好像有印象，好像是種食物？

時代不同

翹屁股

你們有聽說嗎？丁丁主任的老婆來醫院到處發飆，問他人在那裡耶！

丁丁之妻

想像丁丁老婆中……

哈尼～

腦公～

死相～

是這樣嗎？

你們幾個！我是丁主任的太太，有看到他給我躲到哪去了嗎？

有嗎？

你哪位啊！

是機車女！

這不可思議啊！

28

替代品

呼，沒什麼啦！我可是以後立志要走外科的人呢！

學弟你剛剛開刀表現不錯喔。

不好了！

啊，是丁丁主任啊！你不是去喝酒了嗎？我們已經開完了說，不用勞煩您了

三小

我老婆來醫院查勤，我跟他說我在開刀，這位實習醫師，你快躺上手術台裝病人給我劃兩刀！

瞳孔光反射

今天要教大家瞳孔光反射，如果用筆燈照病人眼睛，瞳孔沒有反射縮小，代表腦部可能有嚴重問題。

專心聆聽

剛好救護車送病人來，歐羅同學去測瞳孔光反射。

我、我嗎？

龍主任！這病人沒有瞳孔光反射！

什麼?!雷亞同學你快去叫人支援！

誰那麼大聲？吵到我睡覺啦！我的柺杖和墨鏡呢？

...

爬起

真人

不是知道嗎？

挪病人到手術台中

病人挪床

學弟這病人很重，我們來弄就好。你先在旁邊學習。

學長讓我來幫忙吧！我很行的！

只不過是挪個病人而已嘛！輕鬆——

閃到

啦

眼鏡男你行不行啊？

…學弟你…

我的腰，我的腰…

痛痛痛

瑜亮情節

自從達文西手臂引進醫院，總醫師為了超越加藤醫師，不分晝夜學習使用。

總醫師

我成功了！我成為院內第一個用達文西手臂開盲腸炎半小時就開完的醫師！

總醫師

好厲害

哇！加藤醫師聽說你昨天一個人20分鐘就開完一個盲腸炎喔！

喔，對啊

……

加藤你這傢伙，總有一天我會徹底打敗你的……

加藤醫師你感冒了嗎？

敬稱

雷亞你知道嗎？籃球之神麥克喬丹因為跳的很高，大家尊稱他為飛人喬丹。

是喔？

游泳名將菲爾普斯被尊稱為「魚人」，很耐打的則被尊稱「鐵人」。

原來如此！

皮卡醫師謝謝你幫忙吹氣球，你肺活量真好！

若華護理師，此乃小事，無須掛齒。

皮卡你肺活量真好，真是位「肺人」！

……雷亞兄，劣者近日有得罪你嗎？

註：皮卡因為精通古文，習慣謙虛自稱為「劣者」，意思跟「拙者」、「在下」相近。

34

節日與美食

雷亞你知道今天是元宵節嗎？

什麼？我還沒吃到元宵啊！

吃到元宵啊！

...

我就不信你多會吃！

端午節！過年！中秋節！

吃粽子！吃年糕！吃月餅！

嘿嘿！我對吃的可是熟門熟路啊！想問倒我你還太嫩了！

可惡...

情人節！

吃自己

碰！

受到致命一擊

混帳！有人向外界投訴我虐待員工，還要我設立投訴窗口，搞什麼飛機啊！

投訴無門

這樣一來，醫院員工就有申訴反應的管道了。

那真是太好了呢！學姊

我們來申訴過勞和沒有加班費的問題吧！

您好，請問申訴處是這嗎？

對啊，我是承辦人員，你要投訴什麼？院長頭髮太少嗎？

倒～

靈異事件

周哥，李醫師怎麼了？

據說他昨晚值班巡房的時候，搭訕了一位美女病人。

那不是應該很開心嗎？

但他今天發現，那位美女病人在前幾天就已經往生了。

實習醫師因為忙碌生活，常沒時間運動又三餐不正常，體重很容易爆表。

可惡！如果我再買零食，我就把手剁掉！

對！就是要這股氣勢！

三秒鐘熱度

哼哼！這次一定可以恢復我當年的苗條水蛇腰的！

賣冰淇淋喔

阿伯，我要兩球冰淇淋。

剁掉吧……

學校申請面試

多元入學

你要申請本系，要先繳報名費七千，錄取後還要再繳手續費五千。

要繳那麼多錢？不是鼓勵大家多元入學嗎？我只是位窮學生，想面試看看而已！

沒錯，是「多元」入學啊！要花很多元才能入學。

暈～6

解決辦法

金院長，雅婷剛來沒多久，醫院都不准她休假，她現在已經失眠很嚴重了

這問題看來很困擾著她，讓我想個好方法……

我想到了，不如以後都讓她上大夜班吧！晚上睡不著不是正好嗎？

不用太感謝我，快離開吧，院長是很忙的。

你這冷血魔王！

講話太慢

昏迷指數

一名男性酒駕車禍，目前生命垂危，昏迷指數0分。

大家好，昏迷指數（GCS）是用來判斷一個人的昏迷程度，

分成三部分，包括E（眼睛）、V（說話）、M（運動等），各自有評分的標準。

嘩

正常人滿分是E4V5M6，總共十五分，嚴重昏迷不醒的人，則是E1V1M1，總分為三分。

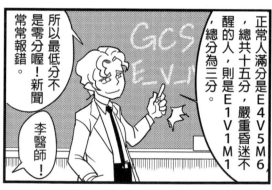

所以最低分不是零分喔！新聞常常報錯。

李醫師！

GCS
E_V_

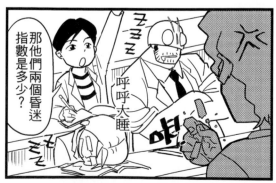

那他們兩個昏迷指數是多少？

呼呼大睡

ㄗㄗㄗ

唔

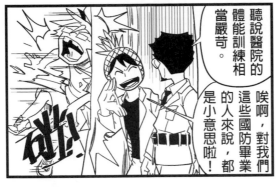

體能訓練

「一百減七」，是精神科常用來評估一個人心智的方式。

原來如此…

筆記～

一百減七

阿伯請問你一百減七是多少？

少年仔你欺負我沒念過書嘛！我不會數學啦！

嘎?!我有…

呃…請問你一百減七是多少…

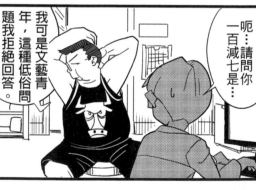

我可是文藝青年，這種低俗問題我拒絕回答。

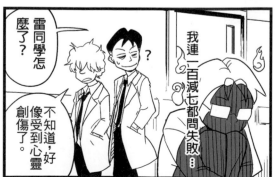

我連一百減七都問失敗…

雷同學怎麼了？

不知道，好像受到心靈創傷了。

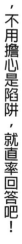

註：「一百減七」是精神科初診時常問的問題之一，如果被醫師問到，不用擔心是陷阱，就直率回答吧！

44

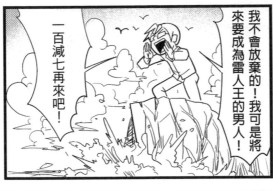

一百再減七

掉河老梗

歐君，你覺得我們要不要提醒他們，排球會浮起來根本不會溺死啊。

是我的話，會把雷亞踹到河裡。

言行不一

長官，現在國小生都補習到晚上八九點才回家，請問你的看法是？

太可悲了！我反對填鴨教育，應該要五育均衡、多元升學！

義正辭嚴

爸爸你看，今天美術老師說我畫畫很有天分，我將來可以當畫家嗎？

啥？

當什麼畫家！給我好好念書考試！

啪！啪！啪！

48

狹路相逢

不期而遇

幾位醫師今天要吃什麼自助餐？

老闆，我要超大碗牛肉麵加蔥加蒜不加辣。

嘿嘿，林醫師我們點一樣耶，好有默契！

這就是我不喜歡來當工餐廳的原因

哥哥！！

會遇到白目的自己啊……

搞得我也想吃了。

49

準備進開刀房開刀

跌倒佇街！

碰!!

鳳梨學弟你還好嗎？鳳梨頭有沒有撞歪？

關心

加藤學長我沒事，謝謝

學弟不要輕敵啊！很多外科醫師一進開刀房開刀後，就會變另外一個人。

等等你就知道了

怎麼會呢？加藤學長人那麼親切，大好人耶。

刀房內外

進開刀房後

鳳梨醫師，你竟然比主治醫師晚進開刀房。你是想被我開刀嗎？蛤？

學、學長我剛剛跌倒啊！

刀房過招

歐君學妹，你今天跟刀竟然比我還晚到刀房！你將病人權益置於何處！吃飛刀吧！

老娘現在心情正不爽呢！吃飛鏢吧！還不是加藤學長你都收一堆重症病人害我昨天沒睡啦！

消滅黑暗好方法

【急診女醫師其實】是超人氣的醫師漫畫家，為人熱心，有許多熱情粉絲。

哇，是小實醫師學姊耶！

面對白色巨塔內的黑暗勢力，他總能用漫畫來為大家發聲和捍衛正義。

林醫師，我找到一個可以照亮醫界黑暗的方法了。

喔喔，說來聽聽！

那就是，我結婚了喔！

光芒萬丈

戴墨鏡

天啊！這光明不僅是照亮黑暗，根本照明彈啊！

重感冒值班中

改變心意

雷亞保重啊，照顧病人之餘，身體也要顧啊！需要我幫你值班嗎？

咳咳，不用啦，謝謝政傑，病人平安就好

新聞快報，某醫院心臟外科木容主任，在急診被民眾暴力攻擊！

救人還被打，這世界怎麼了？

…我改變心意了，可以幫我值班嗎？顧好自己比較實際。

歐氏一族

面具由來

歐羅為什麼你們家都要戴面具啊？

喔，這是我們家族的傳統，滿周歲的時候要抓周，抓到的面具會帶在臉上。

為什麼啊？

據說我們家族有特別能力，戴上面具之後個性和能力都會改變，我覺得是唬爛的啦！

不！是事實

那如果面具拿下來會怎樣？

嘿嘿

歐君冷靜啊......

不知耶，看過的人好像都沒辦法說話了。

衣冠禽獸

一級危險

嗯…我覺得你腎臟可能有點問題，檢查一下吧。

LD頭髮上有四根觸鬚雷達，能夠感應危險。

觸鬚雷達

你的腎裡面有顆結石喔，好在早期發現。

太謝謝兩位醫師了！

LD你有雷達觸鬚，都能避開凶險，不公平啦！

很公平，因為我都活在凶險之中。

LD你要不要陪我去看哆啦A夢電影啊？

我的室友是個大危險啊

……超危險！

四級危險

香港腳

大家好，我是皮膚科百珊醫師，今天為大家上課的內容是香港腳。

【香港腳】

香港腳其實是由黴菌感染所致，因此正式名稱叫做『足癬』，因為跟環境濕度有關，容易反覆復發。

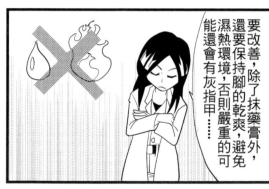

要改善，除了抹藥膏外，還要保持腳的乾爽，避免濕熱環境，否則嚴重的可能還會有灰指甲……

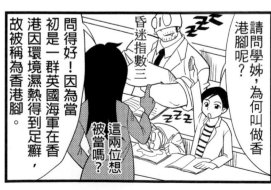

請問學姊，為何叫做香港腳呢？

問得好！因為當初是一群英國海軍在香港因環境濕熱得到足癬，故被稱為香港腳。

昏迷指數三

這兩位想被當嗎？

每位醫師在養成階段都不斷地學習與成長。

LD實習醫學生階段

升級

LD住院醫師階段

超。LD

雷亞實習醫學生階段

雷亞住院醫師階段‧

根本沒長進啊！只有名字長出尾巴而已！

電亞

驅蟲聖品

註：本篇是有感於台灣近年來食安問題頻傳，有的飲料農藥劑量超標。

地震感度

等待

丁主任，我剛剛好像聽到有人說他想要當院長？蛤？

報、報告院長！我酒喝太多了！

醫學名詞縮寫

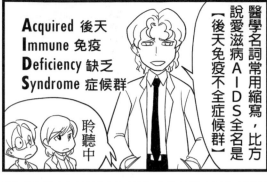

醫學名詞常用縮寫，比方說愛滋病AIDS全名是【後天免疫不全症候群】

Acquired 後天
Immune 免疫
Deficiency 缺乏
Syndrome 症候群

聆聽中

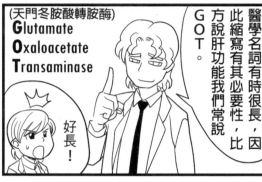

醫學名詞有時很長，因此縮寫有其必要性，比方說肝功能我們常說GOT。

（天門冬胺酸轉胺酶）
Glutamate
Oxaloacetate
Transaminase

好長！

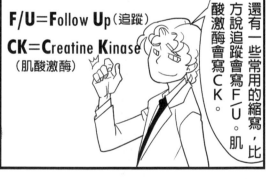

還有一些常用的縮寫，比方說追蹤會寫F／U。肌酸激酶會寫CK。

F／U＝Follow Up（追蹤）
CK＝Creatine Kinase
（肌酸激酶）

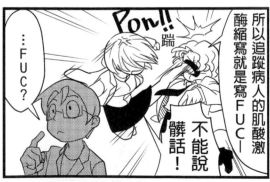

所以追蹤病人的肌酸激酶縮寫就是寫FUCI

Pon!!
踹

不能說髒話！

…FUC？

台灣股市於四月登上萬點，但不久後就跌下，無緣升上一萬一千點。

NEWS

賣壓壟罩！股市難破一萬一！

股市萬點

嗚嗚，我的發財夢沒了……

雷亞你知道為什麼這次台灣股市只能到一萬點嗎？

不知道耶。

因為俗話說，「不怕一萬，只怕萬一。」

11000

……

好冷

您好，你的腳因為骨折需要開刀。

手術的機率是多少？

口才

呃，根據統計，失敗機率是20%，感染率是5%。

失敗機率那麼高！還會感染？我不開刀了！

主任怎麼辦？病人不要開刀！

我失敗了

少年仔，你太嫩啦，讓我來！

我是丁主任，你這手術的成功機率是80%，不會感染的機會是95%。

大驚

不是這樣嗎？

果然還是主任比較厲害！手術成功機率那麼高，我決定開了！

無賴

兩位，抽菸可能會導致肺癌喔。

醫師，那是多年後的問題，我要先解決現在的問題。

對啊，不抽菸人生還有啥樂趣？

抽菸警語

註：本篇猜謎，有網友在網路臉書粉絲團上答對，相當厲害喔！恭喜免費獲得醫院也瘋狂第四集一本！

物以類聚

註：精神科病房的隔離室，若門被鎖上，將無法從內部開啟。

報警處理

健康檢查







署長！這次健保核刪太過分了！竟然寫說沒必要注射抗生素！

抗生素濫用造成抗藥性細菌越來越多，當然不能亂用！

健保核刪

可是下一句就寫建議使用口服抗生素！

什麼？那就是該用抗生素，但口服就好！

問題是，我們根本就沒用抗生素啊！你們核刪的是止痛藥啊！根本亂刪啊！

十倍核刪

唉啊！有沙子飛進我眼睛，我什麼都看不見

你剛說啥？

⋯⋯

為應付ＭＥＲＳ！我們決定派假病人突襲醫院！

醫師我最近有點發燒…

發燒幾度阿？燒多久？

呃…好像70度，應該吧？…

偷瞄劇本

70度?!都要被煮熟了！

醫師，請問劇本上這個字怎麼唸？

……

大哥你好歹演得敬業像一點啊……

假病人真醫師

74

假病人假醫師

註：發燒個案可以問TOCC。T代表旅遊史（Travel）、O代表職業史（Occupation）、第一個C代表接觸史（Contact）、最後一個C代表群聚史（Cluster）。

75

假病人真醫師

真病人真醫師

雅婷好久沒看到你了，都長那麼大了。

婉君大嬸好久不見，您還是一樣有活力！

護理系喔

翻譯：雅婷你回來啦！很久沒有看到你了！

哇，Y婷哩轉來啊！就固謀跨丟你捏！（台語）

翻譯：你現在在念什麼學校啊！

哩金罵滴塔蝦咪蛤號啊？（台語）

阿水伯，我念的是護理系喔。

翻譯：護理系的發音，音近台語的【給你死】。

翻譯：什麼，要我死！雅婷你說啥！

蝦毀，呼哇系？Y婷哩工蝦？

不是啦！我台語不好，婉君大嬸快幫我澄清。

看醫師

病人昏迷不醒，肝指數爆表準備急救！

藥到命除

他平常有吃什麼藥物嗎？這可能是猛爆性肝炎。

嗚嗚，他常買來路不明的保健食品和補藥吃，一天吃十顆。

什麼？一天吃十幾顆？來路及成分不明的保健食品或藥物都不能亂吃啊！

真的嗎？不是吃越多越健康？

有些東西不是吃越多越好啊…亂吃連命都可能會沒了。

壓力排解

加藤醫師幫病人開刀，已經連續10小時未休息

吃飯替代品

學長你要不要休息吃點東西

好帥氣！

我沒空吃飯，病人命比較重要，我喝點滴就好！你們去吧！

那我也不落人後！學長我陪你開到最後！

雷亞你拿的是——

學弟你幹嘛喝病人的尿袋？尿療法？

口感如何？

白癡，你汙染了無菌區了啦！

哛！

你到底有沒有聽懂啊!

究極衛教

怎麼了?

啊,是丁丁主任,這位病人都肺不好了還一直抽菸。

衛教病人怎麼可以那麼沒禮貌呢?

來,我示範正確的方式給你看

抽菸會傷害呼吸道的黏膜,長期下來會造成咳嗽、流鼻水、免疫力低下、支氣管炎、氣喘、肺氣腫、阻塞性肺病、性功能下降、牙齒泛黃,還可能會導致肺癌還有二手菸危害。

好強!

好好好,我不抽了!不要再念了!

BEST INTERN

你們知道嗎？醫院最近要選出今年的BEST INTERN耶！

「被死的應疼」？那啥

什麼？雷亞你竟然不知道BEST INTERN？它是最優秀實習醫師的英文啊！

不知道…

如果能得到這稱號，對於未來選科可說是一個金牌啊！

好啦，不要再搖拉──！

所以我選上的話，便當會變大嗎？

天啊你不可能上的啦，雷亞腦袋裡到底裝什麼啊！

裝大便吧

過猶不及

值班醫師，一床老伯伯
說他今天沒大便很擔心。

大半夜大什麼便啊？
給他兩顆軟便劑吃吧。

暖烘烘

凌晨一點

值班醫師，老伯伯說他還
是沒大便，希望能吃藥讓
自己大便。

RING RING RING～

凌晨二點

那就給他吃顆瀉藥吧！
叫他不要再吵啦！

阿伯說他拉肚子不舒服！

@$#
！%十#^

凌晨三點

85

驚世駭俗

第一格：

雷亞！報紙說吃ＸＸ藥會罹癌早死耶！

什麼？那不就不可以吃藥了

第二格：

學弟，這是健保資料庫的回溯型研究，不能直接斷定因果關係。報紙這樣寫會誤導很多民眾。

可～

原來如此，謝謝總醫師學長

第三格：

雷亞！報紙指出，呼吸60秒，壽命就少一分鐘耶！

什麼？那我不要呼吸了！

第四格：

周哥不要難過，你也不知道有人會那麼白癡。

雷亞應該是笨死的吧？

雷亞墓

台灣食安

雷亞！新聞說有黑心油耶！

什麼？那我們不能吃炸的食物了！

雷亞！新聞說澱粉有毒！

什麼？那我們不能吃飯了！

雷亞！新聞說飲料有農藥！

什麼？那我們不能喝飲料了！

雷亞是怎麼死的？

嗚嗚嗚，餓死的⋯

雷亞墓

台灣現在要找安全的食物實在太難了。

在我的英明督導之下，以後會有三家醫院晚上輪開兒科急診！

是憂是是喜？

楊前顧問真是英明神武！能讓民眾晚上有三家兒童急診可以看耶！

院長你也太狗腿了吧

明明是醫療崩壞到只剩下三家醫院可以輪值，金正萬你是在得意什麼？

蔣「前」老院長，聽說你最近身體微恙，要不要請假回家養老啊？

小心血壓變高啊

金正萬，雖然我現在不是院長，但民眾健康還是跟我有關。

88

選擇

你病情很嚴重，下禮拜開刀，這一公尺長的手術同意書麻煩你看完後簽名。

醫師等等，除了開刀之外，難道沒有其他選擇嗎？

問得好，當然有。

對吧，一定有其他不開刀的選擇吧！

你可以選擇要土葬還是火葬。

你是什麼原因住院？

咳咳，據醫師說是肺炎。

相逢即是有緣，偷偷告訴你，有個神醫的獨門秘方可以治百病喔！

你也知道？有名吧！

咳咳，你所說的莫非是傳說中的秘藥天山雪蓮汁？

咳咳，當然，兔崽子，那是我發明的，用那罐撈了不少錢。

……

90

防蚊液

最後的婦產科

為減少健保支出，醫院不能讓病患提前回診，否則視為重覆用藥要罰！

雙面

醫師我的藥掉了怎麼辦？

呃⋯現在不能提前太多天拿藥，我沒辦法幫你

醫生我最近頭很痛，多吃了幾顆藥現在藥不夠。

不好意思⋯現在規定不能提前拿藥⋯⋯

李主任！你好沒醫德！竟然不開藥給病患！

不就是你跟我們說不能開的嗎！

口罩網路上有很多錯誤的戴法，以一般醫院口罩為例，有條金屬可以用來固定在鼻子的要在上面，有顏色光滑的要在外面，沒顏色毛茸茸的要在裡面。

示範戴法

⋯⋯

現在是搶劫，全部人都不許動！

?!

你口罩戴反了，應該是這樣戴才對。

我、我的偽裝⋯

94

前仆後繼

速度

值班半夜被CALL時的速度-緩速

病人需要急救時的速度-火速

遇到評鑑委員時的速度

神速

被評價委員圍堵時-忍術

奇怪？！我剛剛明明看到這裡有個看起來呆呆的實習醫師！

可能是太熱產生海市蜃樓吧。

心理建設

林醫師、兩元！今年醫院也瘋狂又再度入圍【金漫獎】了，恭喜！

太棒了！

爽啊！

YA!

不過大家都很厲害，你們去年也是入圍但沒得首獎，今年也有可能喔！

嘿嘿，先幫你們做點心理建設。

...

你們兩個振作啊！

你們也太玻璃心了吧！

再見了，我的漫畫人生

反正我的笑話都很冷⋯⋯

角落畫圈

註：金漫獎是國家級的漫畫大獎，每年會由資深評審團全國選出三本漫畫入圍，再從三本入圍漫畫之中選出一個首獎。而入圍獎盃是圓形的，如果把兩個獎盃戴在頭上，會很像米老鼠的耳朵。

夫妻吵架

歐羅醫師，急診來了一個夫妻吵架的重傷患者，要叫支援嗎？

唉啊不用啦！我看過多少大風大浪，夫妻吵架頂多皮肉傷啦！

快排電腦斷層！

！@#$%#@！這也太嚴重了吧！這根本是謀殺吧！

無厘頭動畫[里他爸]搏命客串

醫生我……咳咳……

你哪裡不舒服快跟我說！

我好像被我老婆傳染了一點感冒……咳咳

感冒根本不是重點啊！振作啊！

註：夫妻吵架和無腦症這兩篇，都有做成彩色動畫，上網搜尋【醫院也瘋狂動畫】或到醫院也瘋狂官方網站就可以免費欣賞。感謝無厘頭動畫協助製作。

無腦症

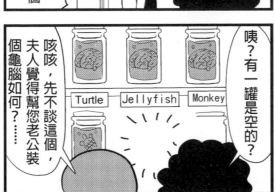

註：英文 jellyfish 指的是水母，turtle 指的是烏龜，monkey 指的是猴子。

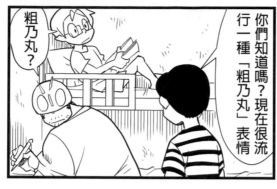

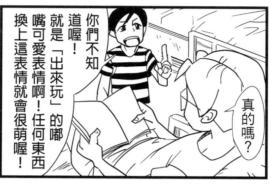

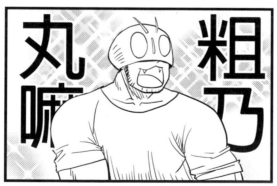

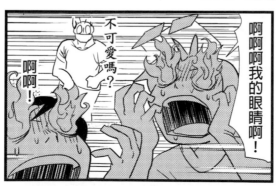

說錯話

學姊不好意思，這病人血管好細好難抽，可以幫我一下嗎？

攤開

…

有了！

嘿嘿

酸到蛀牙

李小姐，你至少有四顆蛀牙。

我不常吃甜食怎麼會蛀那麼多顆？

你有常刷牙嗎？

我每天都有刷牙啊！問這蠢問題，你這庸醫到底會不會啊！

那可能是你常講話酸人，太酸造成蛀牙吧。

……

有時候我們會對事情有似曾相識的感覺，感覺以前發生過，這叫【既視感】。

既視感
Déjà Vu
(法語)

神經內科主治醫師0.6醫師上課

即是既視感

有些人認為這跟前世、輪迴或是時光旅行有關係，但醫學上要小心是不是腦部不正常放電導致。

等等！這句話我以前好像有聽過！

0.6學長，我現在突然有既視感，聽過你說過這段話！莫非我腦部在漏電！

不，是因為你這堂課之前上課睡覺被我當了，現在的確在上第二次。

而且雷亞學弟，你確定你有腦嗎？敲起來有點回音耶。

106

精神與神經

會拿這根扣診槌的，通常是神經科醫師喔。

常常民眾搞不清楚【神經科】和【精神科】的差別，其實兩者是不同的。

精神科，也有人稱身心科，主要診療心智疾病，包括憂鬱症、躁鬱症、思覺失調症、失眠、藥酒癮、妄想症和過動症等。

神經科又分神經內科和神經外科，主要診療大腦和神經實質問題，比方說中風、腦出血、腦瘤、麻、疼痛、脊椎病變和癲癇等。

而有些問題是兩科醫師都可以評估診療的，像失智症。

所以罵人神經病，是罵錯的喔！

醫學各科之間彼此是合作的喔。

共體時艱

這季醫院又遭到健保大量核刪，損失慘重，下一季大家減薪！

可是金院長，護理人力已經不夠又過勞，再減薪恐怕大家會受不了！

阿長，「沒有國哪有家？」現在醫院面臨危急存亡之秋，大家要共體時艱！

你知道共體時艱四個字怎麼寫嗎？

這…

新聞快報，今年舞劍壇醫院獲利百億，全台之最。

咳咳咳！

不用咳，我們都聽到了。

……

你知道恥這個字怎麼寫嗎？

108

最佳代言人

一山還有一山高

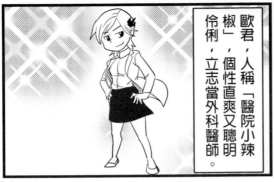

歐君，人稱「醫院小辣椒」，個性直爽又聰明伶俐，立志當外科醫師。

歐君

歐居頭上有個髮飾，事實上是支飛鏢暗器，非常神準，例無虛發。

歐君非常喜歡小動物。

好可憐的喵喵，要不要跟輪家回家？

MIAU~

另外她裝可愛的時候會把人家說成「輪家」——

歐君神鏢

——旁白是也

你說誰裝可愛啊？笨蛋雷亞！

嗨！

啊！

八仙塵爆造成上百人嚴重燒燙傷。

火劫

燒燙傷是可怕的長期抗戰，不僅皮膚要換藥和敷料，也要預防感染和復健。

對病患、家屬和醫護都是長期壓力。

百珊醫師

嚴重的患者可能還要經過數次的清創和植皮手術，相當艱辛。

加藤一

總醫師

PTSD
蛇咬

都快結尾了，不要再睡了——喂，你

嗯？

除了生理部分，心裡也要小心因心理創傷罹患憂鬱症或創傷後壓力疾患(PTSD)等疾病。

唬爛預告 again

那個…這集你們兩位是不是有什麼事情還沒問我啊?以前都會問…

哇!兩元第四集快到尾聲了耶!下一集會有什麼呢!

那還用說嗎?當然是籌備多年的連環長篇漫畫!哈哈,唬爛而已啦!

真的會出長篇篇漫畫啦…

演得很像吧!哈哈

都聽你唬爛三集了,我們都背起來了啦!

註:英文 again 是指再一次的意思。

飲食均衡

十年前的台灣

台灣醫俠

大家要多元均衡飲食，攝取不同種類食物，這樣才會各種營養都有吃到喔。

十年後的台灣

呃，大家要多元均衡飲食，攝取不同食物…

醫俠老師我知道！這樣才能攝取足夠各類營養。

不…孩子，是因為這樣才能降低分散各種食物中有害物質的劑量。

時代不同了

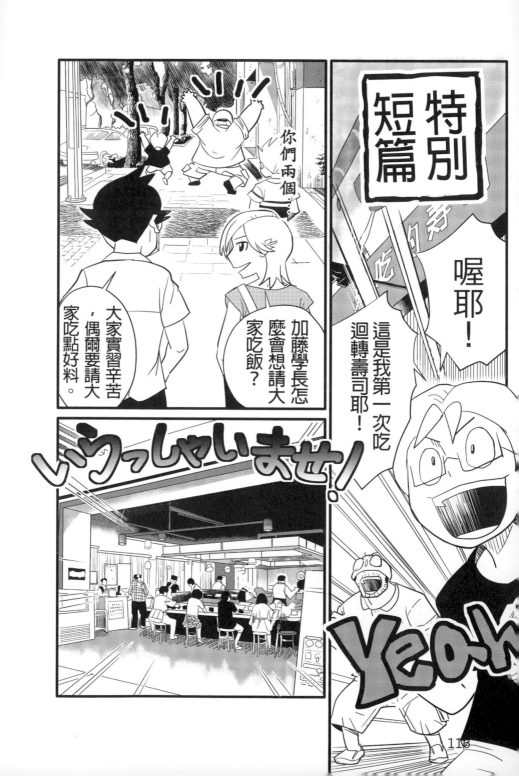

直接單點總會有了吧！

師傅我要單點一個鮭魚握壽司！

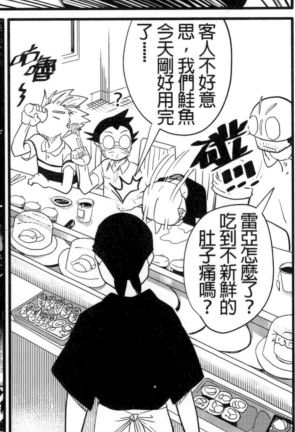

雷亞怎麼了？吃到不新鮮的肚子痛嗎？

客人不好意思，我們鮭魚今天剛好用完了⋯⋯

今夜雷亞學習到成語．痛鮭魚盡

完

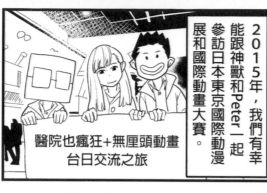

2015年，我們有幸能跟神獸和Peter一起參訪日本東京國際動漫展和國際動畫大賽。

醫院也瘋狂＋無厘頭動畫
台日交流之旅

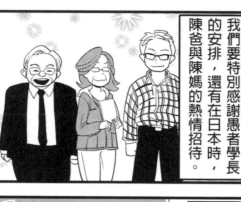

我們要特別感謝愚者學長的安排，還有在日本時，陳爸與陳媽的熱情招待。

東京國際動漫展

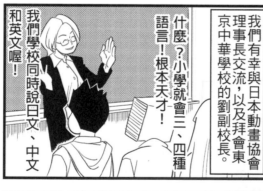

我們有幸與日本動畫協會理事長交流，以及拜會東京中華學校的劉副校長。

什麼？小學就會三、四種語言！根本天才！

我們學校同時說日文、中文和英文喔！

當然更要感謝日本朋友們的熱情交流與支持，我們很感動，也希望未來台灣能有更多原創作品能揚名國際喔！

Run! Peter!

你已經說四年了…

我要學好日文！

謝謝收看！
台灣文創因您的支持
而更茁壯。

END

[感謝賀圖]

- 贈圖者：艾利 Ellie　（護理人員）
- 臉書粉絲團：醫院生存筆記 Hospital Daily Note
https://www.facebook.com/beanchen0513

[感謝賀圖]

- 贈圖者：米八芭　（藥師）
- 臉書粉絲團：白袍藥師 米八芭
https://https://www.facebook.com/PHmebaba

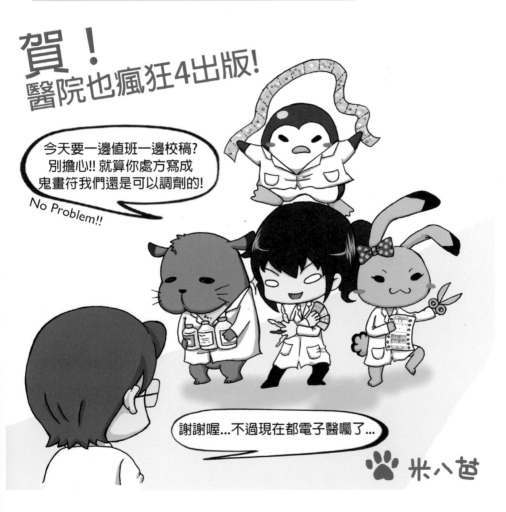

[推薦書籍]

《醫院也瘋狂》1~3 集

雷亞、兩元 著

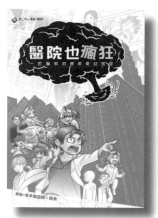 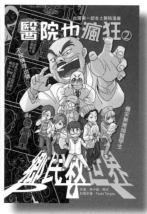 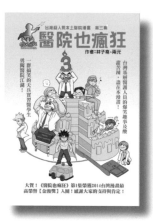

　　台灣本土原創漫畫，榮獲台灣漫畫最高榮譽「金漫獎」入圍、文化部藝術新秀等大獎，被日本譽為是台灣版的怪醫黑傑克。漫畫由雷亞和兩元聯合創作，讓你看盡白色巨塔內的酸甜苦辣與爆笑趣事！

　　漫畫中呈現了醫師、護理人員從養成過程到工作實境的後台故事。呈現醫療人員「人性化」的一面，也凸顯台灣現有醫療制度下，基層醫療所面臨的挑戰。

　　強烈警告：在辦公室、車廂、公共場所等處謹慎閱讀此書！因可能會因為憋笑造成內傷！

如欲購買本書，可至醫院也瘋狂官方網站訂購：
http://www.laya.url.tw/hospital/

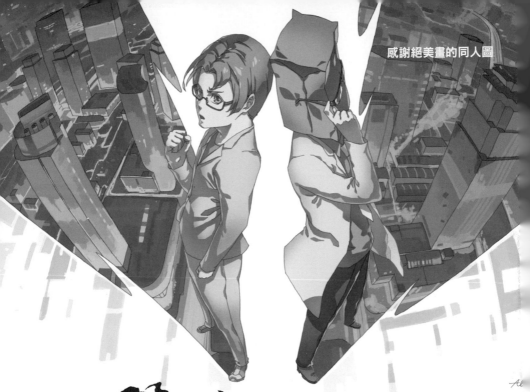

感謝絕美畫的同人圖

醫院也瘋狂
2015 影音動畫專輯

3 首主題曲 MV：

- 醫院也瘋狂
- 醫院鐵金剛
- 醫院狂想曲

6 部短篇精彩動畫：

- [急診新制服] 篇
- [第四集出版囉] 篇
- [夫妻吵架] 篇
- [臨死願望] 篇
- [醫學生症候群] 篇
- [無腦症] 篇

定價 200 元，欲有興趣購買，可至下方網址：
http://www.laya.url.tw/buy/

［ 推薦書籍 ］

《不焦不慮好自在：和醫師一起改善焦慮症》

林子堯、曾驛翔、亮亮 醫師著

　　焦慮疾患是常見的心智疾病，但由於不了解或偏見，讓許多人常羞於就醫或甚至不知道自己得病，導致生活品質因此受到嚴重影響。林醫師花費將近一年多的時間撰寫這本書籍。本書以醫師專業的角度，來介紹各種焦慮相關疾患（如強迫症、恐慌症、社交恐懼症、特定恐懼症、廣泛型焦慮症、創傷後壓力症候群等），內容深入淺出，希望能讓民眾有更多認識。

定價：250 元

《你不可不知的安眠鎮定藥物》

林子堯 醫師著

　　安眠鎮定藥物是醫學上常見的藥物之一，但鮮少有完整的中文衛教書籍來講解。林醫師將醫學知識與行醫經驗融合，撰寫而成的這本衛教書籍，希望能藉由深入淺出的文字說明，讓民眾能更了解安眠鎮定藥物，並正確而小心的使用。

定價：250 元

如欲購買本書，可至博客來網路書店購買：
http://www.books.com.tw/
若大量訂購，可與 biglaugh@laya.url.tw 聯絡

[推薦書籍]

《向菸酒毒說 NO!》

林子堯、曾驛翔 醫師著

　　隨著社會變遷，人們的生活壓力與日俱增，部分民眾會藉由抽菸或喝酒來麻痺自己或希望能改善心情，甚至有些人會被他人慫恿而吸毒，但往往因此「上癮」而遺憾終身。本書由兩位醫師花費兩年撰寫，內容淺顯易懂，搭配趣味漫畫插圖，使讀者容易理解。此書適合社會各階層人士閱讀，能獲取正確知識，也對他人有所幫助。

定價：250 元

《幽暗之井的光明詩歌》

朱道宏 著

　　朱道宏 (筆名) 老師雖然罹患思覺失調症，但沒有放棄人生希望，他將痛苦經歷昇華成創作的動力與養分，創作出許多好的作品。朱老師不僅是一位得獎無數的文學好手，更是一位偉大的生命鬥士。這本詩集由林醫師與舞劍壇創作人協會熱心捐款協助出版。

定價：250 元

如欲購買《向菸酒毒說 NO!》，可至博客來網路書店購買：
http://www.books.com.tw/
若要訂購《幽暗之井的光明詩歌》，可與 biglaugh@laya.url.tw 聯絡

[版 權 頁]

醫院也瘋狂 4
Crazy Hospital 4

作者:林子堯(雷亞)、梁德垣(兩元)

封面設計:兩元、雷亞

編輯:林子堯

官方網站:http://www.laya.url.tw/hospital/

官方臉書:http://www.facebook.com/TWCrazyHospital/

出版:大笑文化有限公司

信箱:biglaugh@laya.url.tw

電話:03-3661292

經銷:白象文化事業有限公司

電話:04-22652939 分機 300

地址:台中市南區美村路二段 392 號

初版一刷:2015 年 08 月

定價:新台幣 150 元

ISBN:978-986-90820-6-8

感謝桃園市文化局指導